審頭刺湯故事流變

沈鴻鑫

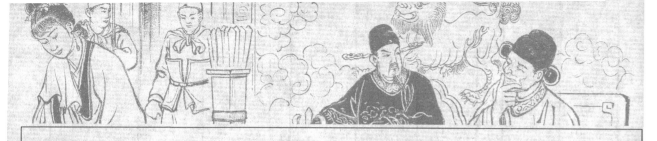

《審頭刺湯》，又名《一捧雪》。一捧雪是一隻古玉杯的名稱，它的玉色晶瑩如雪，用此杯飲酒，會隨着酒的顏色而變幻色彩，迥無價之寶。《審頭刺湯》的故事就是講述圍繞一捧雪這隻玉杯而發生的一場人間悲劇。故事未見於正史，但不少著作都說到這個故事是根據明朝發生在蘇州的一椿真事編成的。清代人所著的《曲海總目提要》裏談到，相傳明朝蘇州太倉的王抒家藏有一隻玉杯，名爲一捧雪，還有宋代的一幅《清明上河圖》，都是稀世之寶。奸臣嚴世蕃向他索取二物，王抒做了贗品送去。嚴世蕃大怒。後來藉邊關之事將王抒陷害。在沈德符《萬曆野獲編》以及《明史記事本末》中也有類似的記載。另有梁章巨在《浪跡續譚》中說，《一捧雪》傳奇，說的是蘇州實事，所以蘇州人都能講出它的本末。所謂莫懷古酒是隱名暗指莫好古玩，好古玩就像用手捧雪，不能長久。還有的著作中講到，有父老說莫懷古是原屬蘇州的松江人，松江有莫府，就是莫懷古的故宅，而在青浦北門外漕倉東側，傍河有一墳墓，名雪娘墳，相傳是莫懷古妾雪艷的葬處。
審頭刺湯的故事被編寫成文藝作品，最初是清代劇作家李玉撰寫的《一捧雪》傳奇劇本。李玉，字玄玉，號蘇門嘯侶，一笠庵主人，江蘇吳縣人。平生致力於戲曲創作。

現知所寫劇作有三十四種，今存十九種。最著名的有《清忠譜》、《一捧雪》、《人獸關》、《永團圓》、《占花魁》等。他是清初劇壇上影響較大的劇作家，他與蘇州地區的一批劇作家同編同輯，相互切磋，形成一個風格相近的流派，稱爲蘇州派，李玉爲其代表。李玉的傳奇《一捧雪》虛構成一個情節豐富、結構完整的故事，其中有莫懷古樂善好施，嚴世蕃仗勢掠奪，湯勤忘恩負義，莫成替主赴死，雪艷捨身報仇等。全劇三十齣，在當時演出頗多，流傳很廣。清末，留存於舞臺約二十餘齣，有送杯、搜杯、換監、代戮、審頭、刺湯、祭姬、杯圓、邊信等。一九三二年，上海的昆曲班社「仙霓社」曾在上海排演過《一捧雪》。近代各地方戲曲劇種也多有此劇的改編演出。

各種曲劇種中，演出一捧雪故事最盛的要算是京劇了。京劇的《一捧雪》、《審頭刺湯》、《雪杯圓》等都是根據李玉的《一捧雪》傳奇改編而成的。演唱此劇最有名的是劉景然、譚鑫培、賈洪林、王瑤卿等。後來高慶奎、周信芳、梅蘭芳、王玉芳、馬連良等名家也都擅長此戲。《馬連良演出劇本選集》中刊有《一捧雪》的劇本，北京市戲曲編導委員會編輯的《京劇匯編》第三十九集，刊有《救雪艷》、《一捧雪》、《審頭刺湯》、《雪杯圓》等劇本。現在京劇舞臺上，有演全本的，也有演其中折子戲的，仍然是常演的劇目。

陸炳
執法，身任錦衣衛正堂之職，秉公
了了結。剛直不阿，把案子一一作

湯勤
蕩，忘恩負義之小人，因嫖賭浪
會些裱褙技術。家產花盡。平時玩弄書畫中

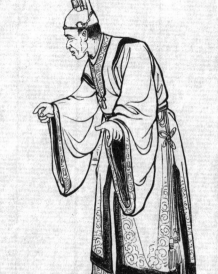

莫懷古
禍事。蘇州知府，喜愛書畫，爲人
厚道熱心。因引薦湯勤不當終遇

雪艷
仇。聰明美麗，忠貞不渝，寧死
而不屈於權貴，終於爲丈夫報了

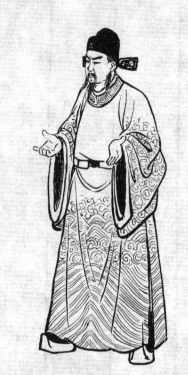

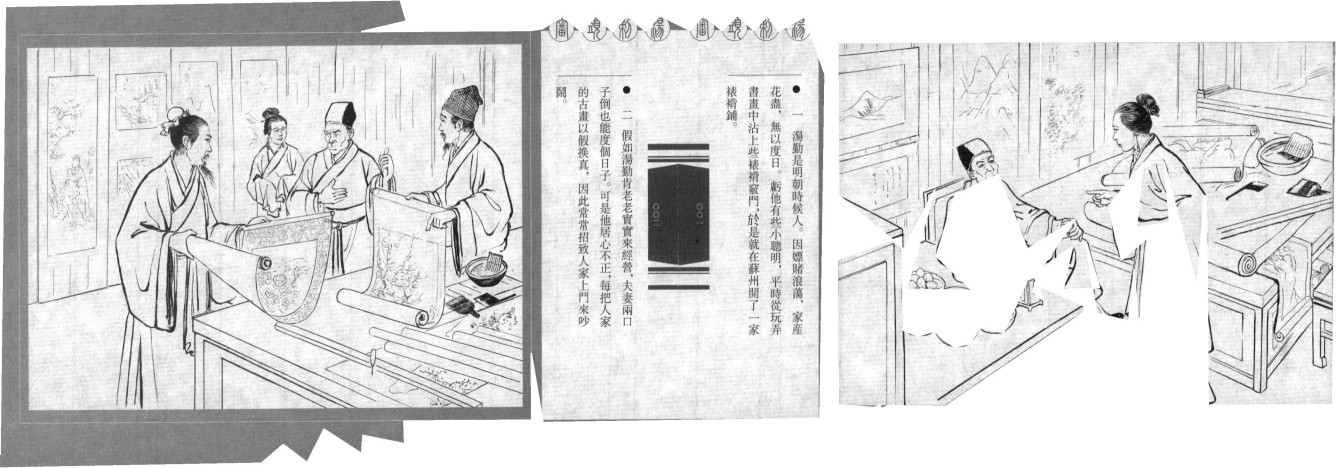

湯勤投圖　湯勤投圖

一、湯勤是明朝時候人。因嫖賭浪蕩，家產花盡，無以度日。虧他有些小聰明，平時從玩弄書畫中沾上此裱褙竅門，於是就在蘇州開了一家裱褙舖。

二、假如湯勤肯老老實實來經營，夫妻兩口子倒也能度個日子。可是他居心不正，每把人家的古畫以假換真，因此常常招致人家上門來吵鬧。

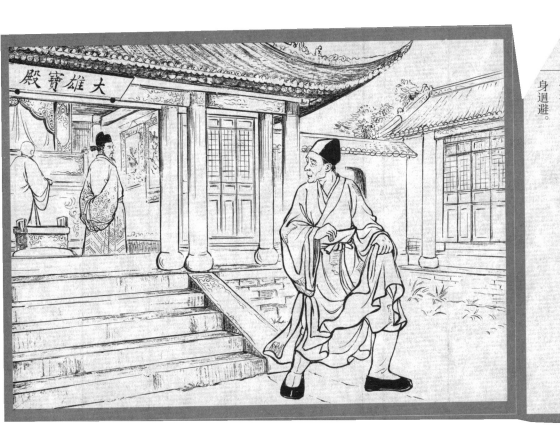
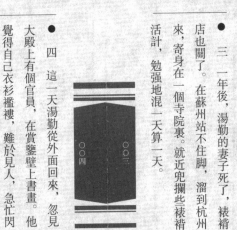
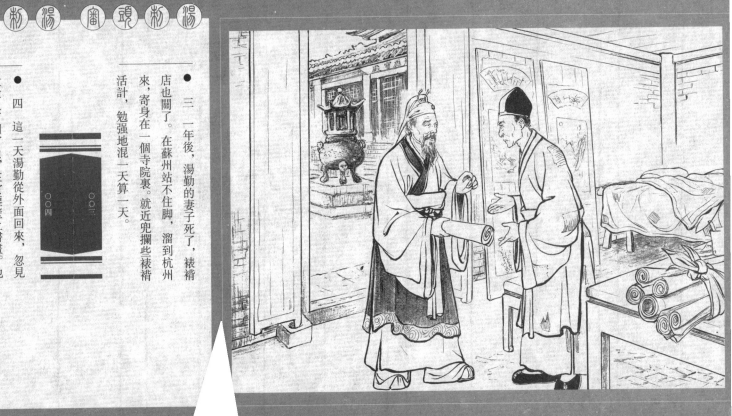

- 三 一年後，湯勤的妻子死了，裱褙店也關了。在蘇州站不住腳，溜到杭州來，寄身在一個寺院裏。就近兜攬些裱褙活計，勉強地混一天算一天。

- 四 這一天湯勤從外面回來，忽見大殿上有個官員，在賞鑒壁上書畫。他覺得自己衣衫襤褸，難於見人，急忙閃身迴避。

湯勤新窗頭窗

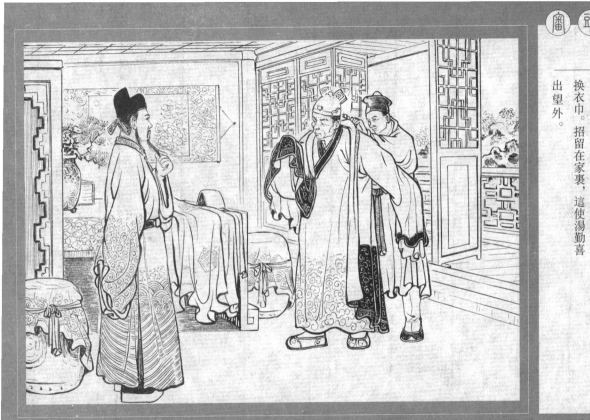

- 五 那個官兒名叫莫懷古，平時最愛書畫。湯勤閃避時已被他一眼瞧見。當下被喚住問話。莫懷古聽了湯勤所說的身世，不覺起了憐憫之心。

- 六 莫懷古有心幫助湯勤，當即叫他跟隨回家，吩咐家人給他替換衣巾。招留在家裏，這使湯勤喜出望外。

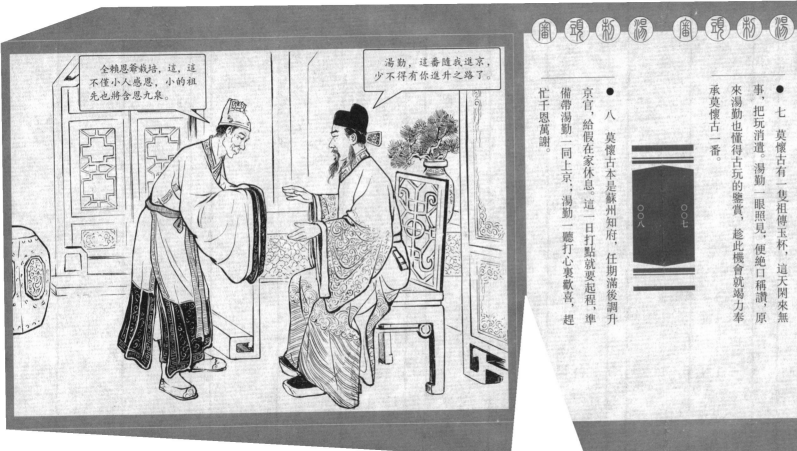
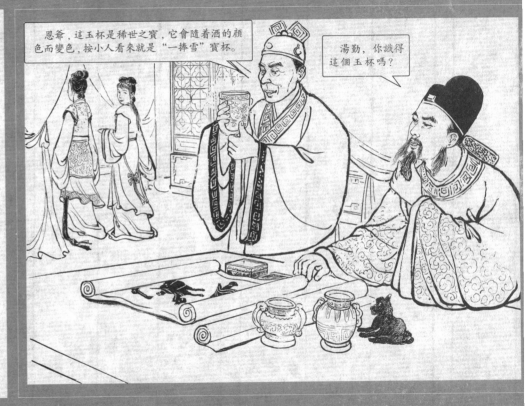

● 七 莫懷古有一隻祖傳玉杯，這天閑來無事，把玩消遣。湯勤一眼照見，便絕口稱讚，原來湯勤也懂得古玩的鑒賞，趁此機會就竭力奉承莫懷古一番。

● 八 莫懷古本是蘇州知府，任期滿後調升京官，給假在家休息。這一日打點就要起程，準備帶湯勤一同上京；湯勤一聽打心裏歡喜，趕忙千恩萬謝。

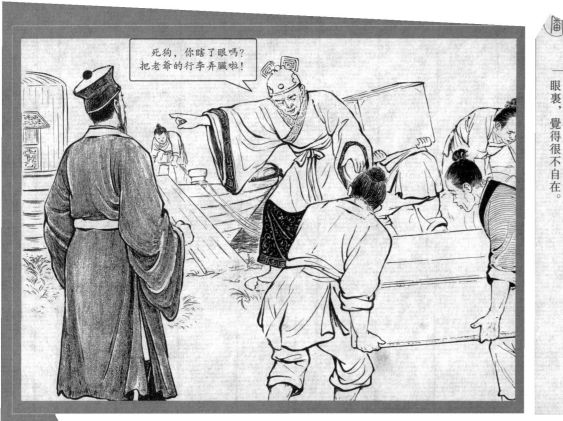

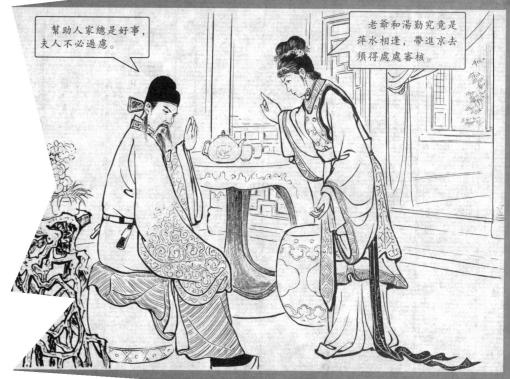

9. 莫懷古的妻子雪艷，生得聰明美麗，她總覺得湯勤的舉止談吐不正派；不明白丈夫為何要栽培他，但又不好正面阻止，祇能在隨便說起牽涉一二。

10. 莫懷古備了一艘官船，擇日起程。先由家人莫成督促水手腳夫搬運行李，這中間湯勤特別賣力，大聲吆喝，責罵眾人。莫成看在眼裏，覺得很不自在。

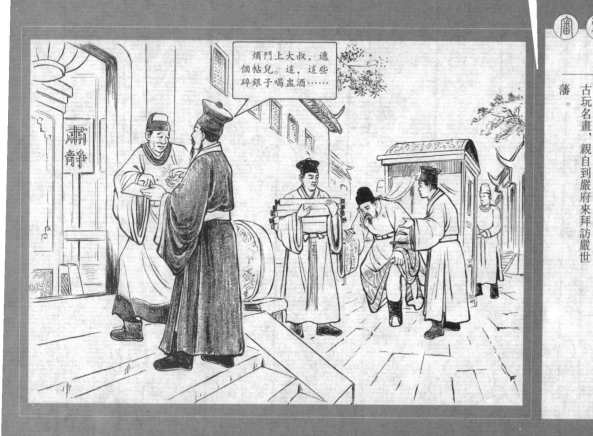

湯頭粉衝 湯頭粉衝

- 一一 船上安排停當，莫懷古家眷上船。雪艷踏上船艙時攪了一攪，湯勤趕忙上前攙扶。但這存心不正的湯勤，卻乘機捏了一把，雪艷又羞又怒，又不好意思發作。

- 一二 莫懷古到了京城，免不得先要拜謁權奸。這一日，他帶了古玩名畫，親自到嚴府來拜訪嚴世藩。

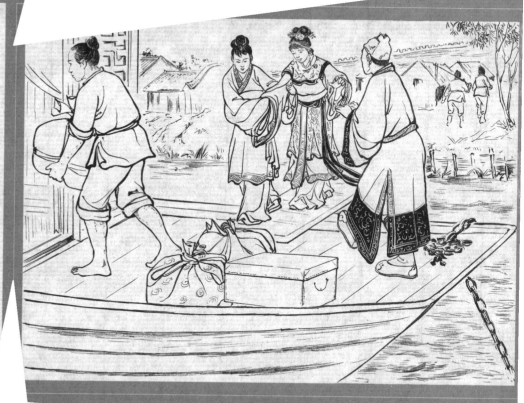

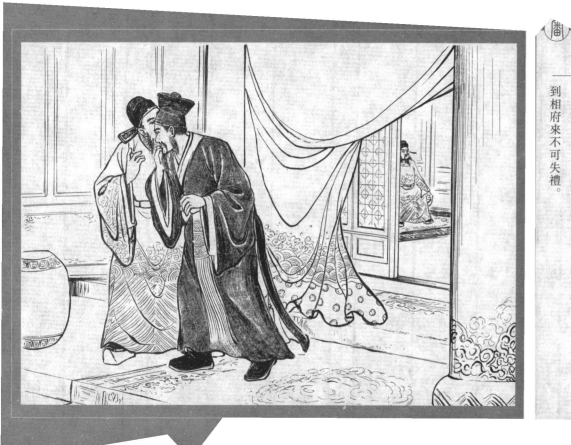

- 一三、嚴世藩號東樓，他附庸風雅，對書畫表示萬分喜愛。他先是稱讚書畫內容，接着又讚美這些書畫裱得好。

- 一四、嚴世藩一聽，就立刻要湯勤前來。莫懷古就叫莫成回到公館，即刻把湯勤領來。臨行又對莫成附耳囑咐，須叫湯勤換過衣巾，到相府來不可失禮。

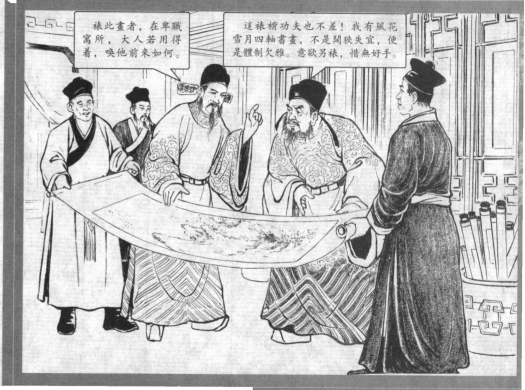

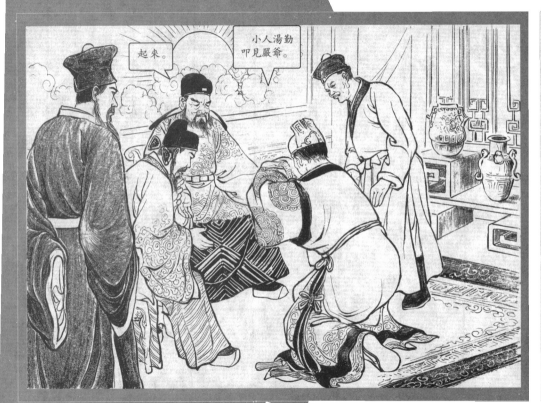

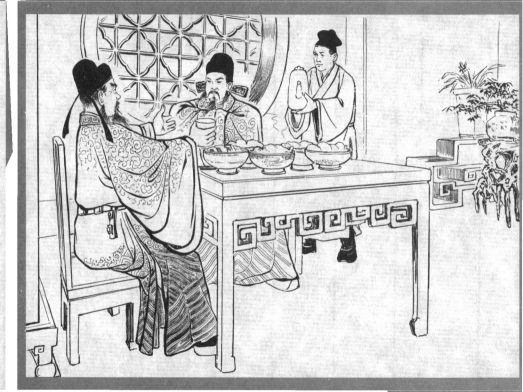

- 一五 嚴世藩對來拜謁的客人，總是盛宴相待，這也是他籠絡人心的一着。嚴世藩當下吩咐擺酒，與莫懷古對酌起來。

- 一六 不一會，莫成陪湯勤來到，嚴世藩見他執禮恭敬，人物倒也伶俐，心裏有幾分歡喜。

- 一七 莫懷古知嚴世蕃已有心提用湯勤，心裏替湯勤高興，向湯勤囑咐幾句就起身告辭。

- 一八 嚴世蕃又向湯勤問了幾句，果然確也懂得古董的鑒賞。馬上叫賬房付湯勤五百兩銀子，買吳綾蜀錦等作裱褙之用，又對家人們吩咐一番，就此安頓了湯勤。

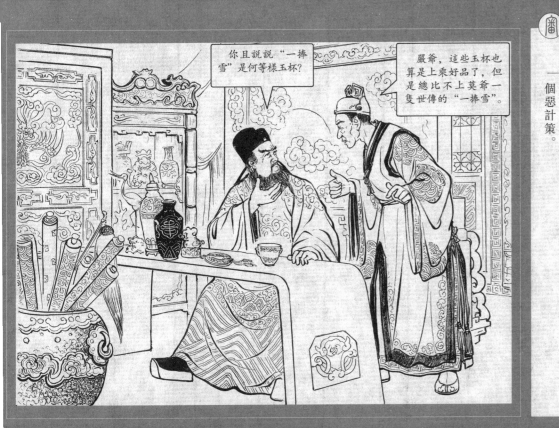

● 一九　湯勤自從進了嚴府，起居飲食，較在莫懷古家裏更好了。他飽暖無事，常常想着雪艷，一心要把雪艷弄到手。

● 二〇　一天，嚴世藩叫湯勤鑒別玉器，在看到一些玉杯時，湯勤心中一動，他陡然想出了一個惡計策。

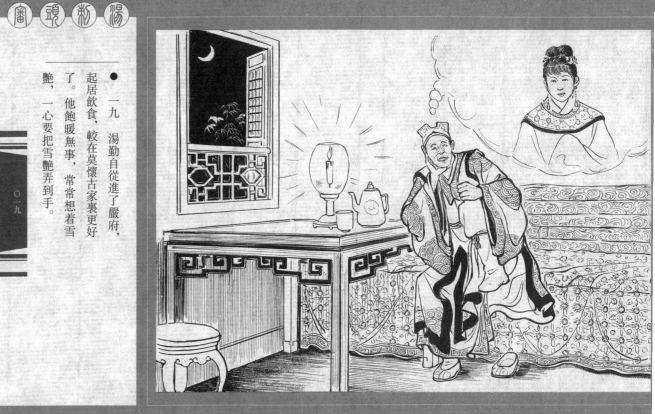

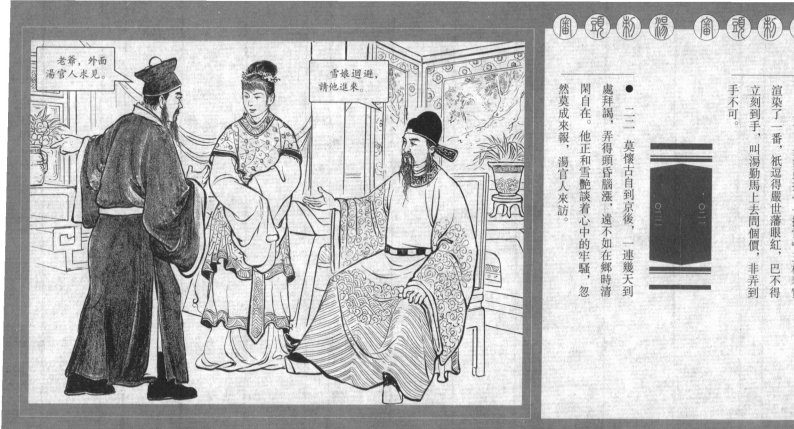

- 二一 於是湯勤把『一捧雪』玉杯着實渲染了一番，祇逗得嚴世藩眼紅，巴不得立刻到手，叫湯勤馬上去問個價，非弄到手不可。

- 二二 莫懷古自到京後，一連幾天到處拜謁，弄得頭昏腦漲，遠不如在鄉時清閑自在。他正和雪艷談着心中的牢騷，忽然莫成來報，湯官人來訪。

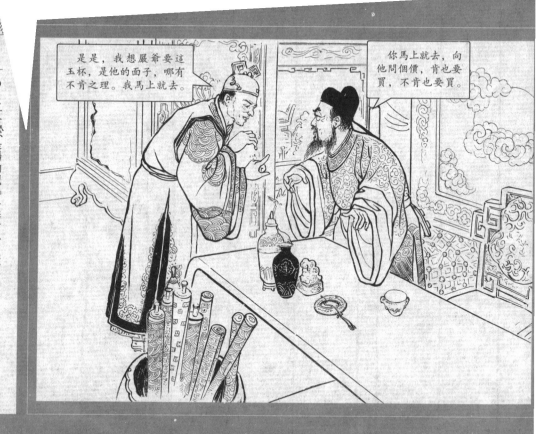

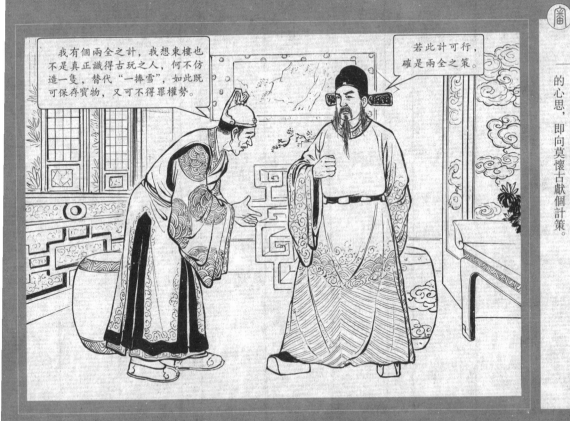

二三 湯勤先說此莫懷古替他引薦之恩，又談些在嚴府的飲食起居等等。最後繼談到他此來的目的。

二四 莫懷古既怕嚴世藩權勢，又不肯丟傳家之寶，一時不知如何是好，答不上話來。湯勤見此光景，已猜透他的心思，即向莫懷古獻個計策。

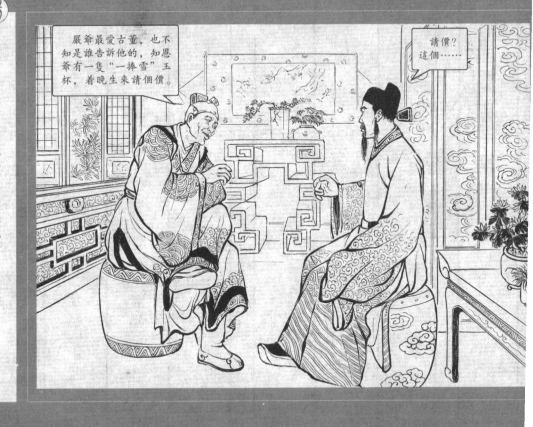

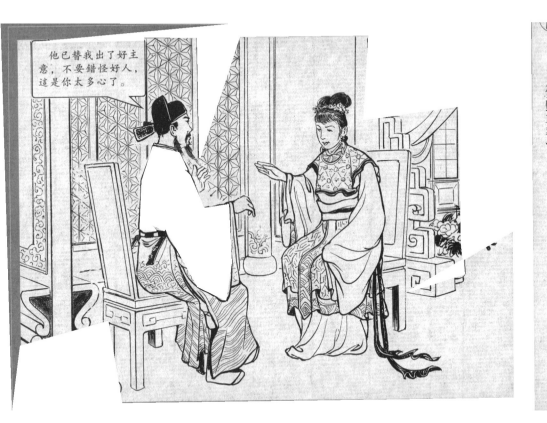

● 二五 湯勤又替莫懷古想出一個緩兵之計,在玉杯未造好之前,假說「一捧雪」藏在家鄉,已着人去取,一月之內可以取回。到了一月光景,就將造好的玉杯獻去。莫懷古點頭稱是。

● 二六 莫懷古送走湯勤,將此事詳細告訴雪艷。雪艷認爲湯勤可疑,但莫懷古以爲雪艷太多心。

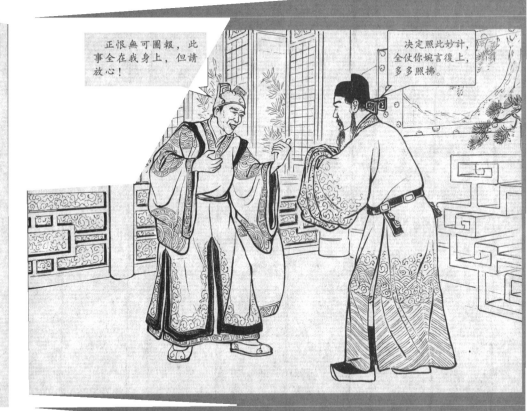

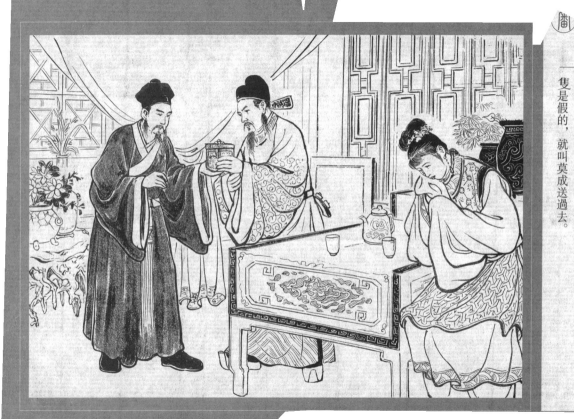

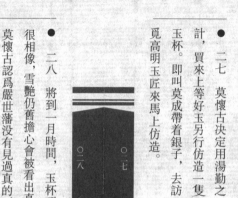

二七　莫懷古決定用湯勤之計，買來上等好玉另行仿造一隻玉杯。即叫莫成帶着銀子，去訪覓高明玉匠來馬上仿造。

二八　將到一月時間，玉杯琢好了，雖然和真的很相像，雪艷仍舊擔心會被看出真假，遭欺矇之罪。但莫懷古認爲嚴世藩沒有見過真的，也就無從辨認這一隻是假的，就叫莫成送過去。

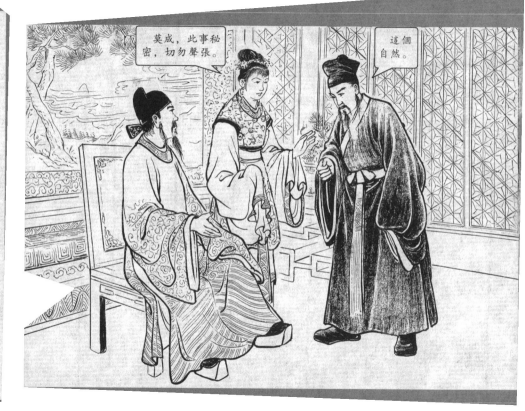

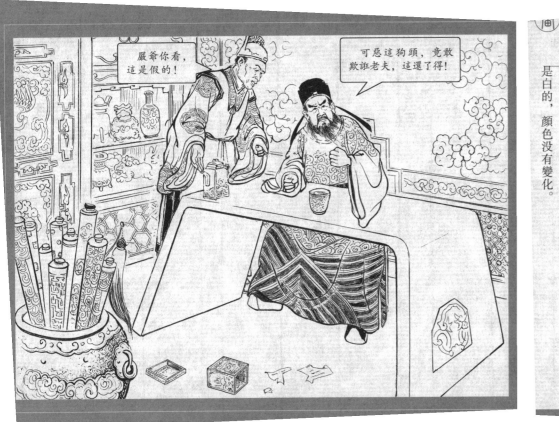

- 二九 第二天，湯勤把玉杯交給嚴世藩，祇見嚴世藩一見玉杯，愛得不忍釋手，連連讚美。不提防湯勤却冷冷地說出一段話來。

- 三〇 湯勤把真的『一捧雪』會隨着酒的顏色變化等等說了一遍。嚴世藩馬上用這玉杯來對滿酒，可是酒是黃的，這玉杯仍舊是白的，顏色沒有變化。

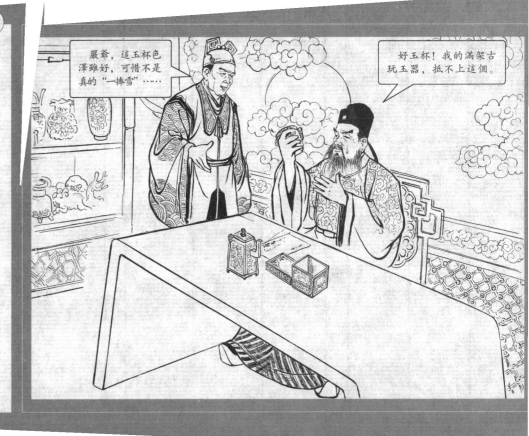

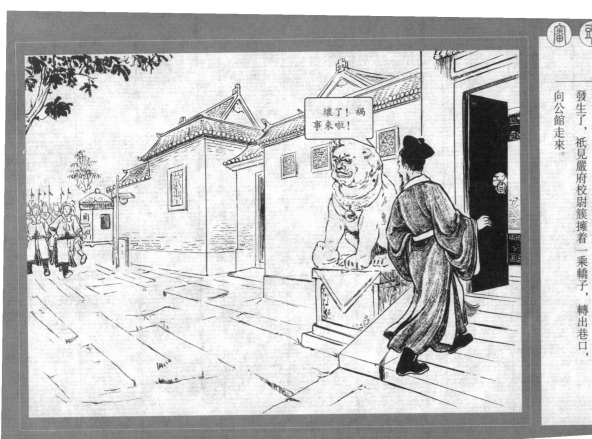

三一 嚴世藩馬上要把莫懷古捉來。湯勤又出個主意，他斷定「一捧雪」一定在莫懷古公館中，祇須出其不意，上門去抄，若抄獲了真的，就辦他個欺誑之罪。

三二 自從玉杯送去以後，莫成總是擔心被嚴府看出真假，會上門來興問罪之師。不幸的事居然真的發生了，祇見嚴府校尉簇擁着一乘轎子，轉出巷口，向公館走來。

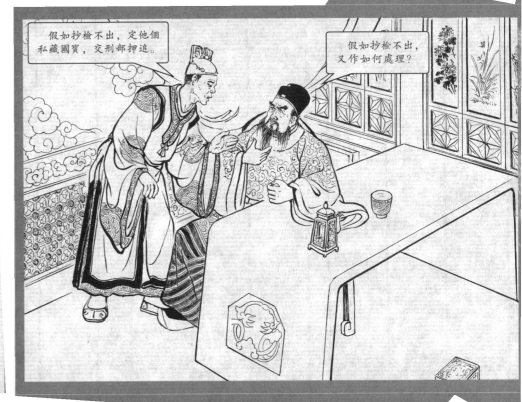

● 三三 莫懷古夫妻倆正在談着玉杯的事，忽見莫成一路嚷着，狂奔入內。莫懷古想叫住問他，他卻頭也不回，直到裏面去了。

● 三四 這時，莫懷古的公館外面，頃刻響起一片人聲。像捕捉要犯似的，嚴世藩叫校尉們把前後門統統把守起來，不准放走一人。

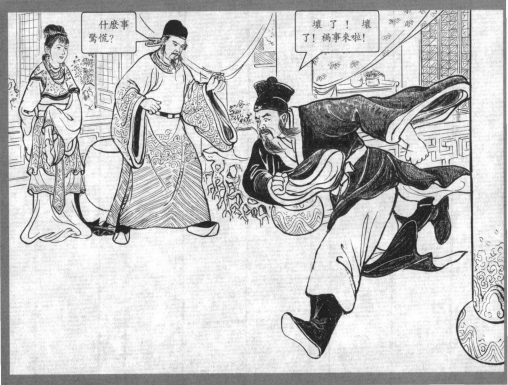

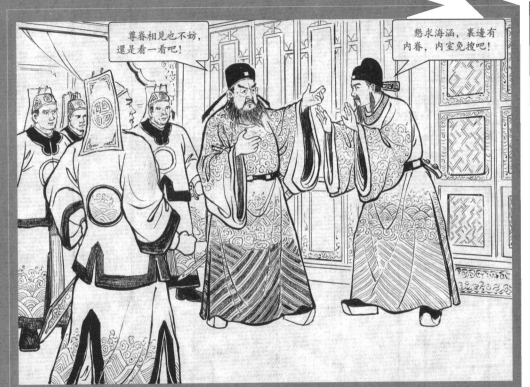

三五 严世藩安排停当，径自入内。这时，莫怀古闻得外面人声，也迎了出来。在中堂遇上了严世藩。祇见严世藩怒气冲冲，莫怀古心里暗暗吃惊。

三六 莫怀古再三分辩，严世藩那里肯听，当即吩咐校尉们动手搜查。

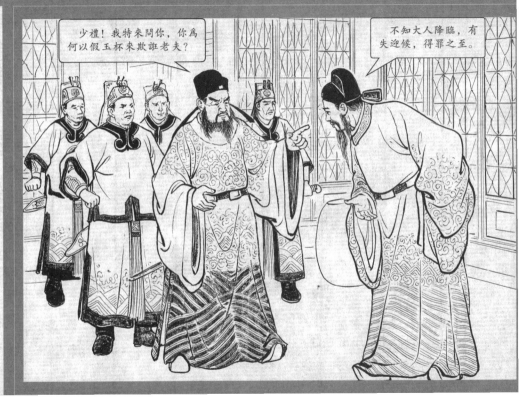

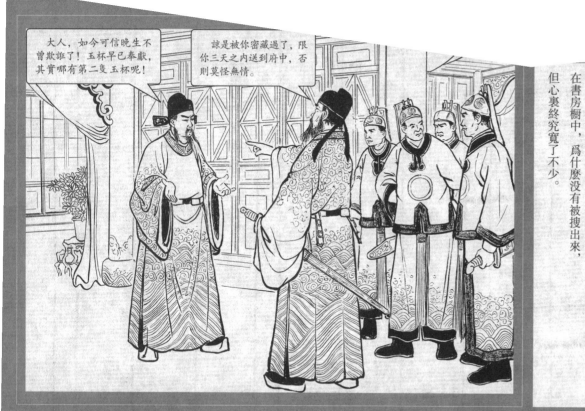

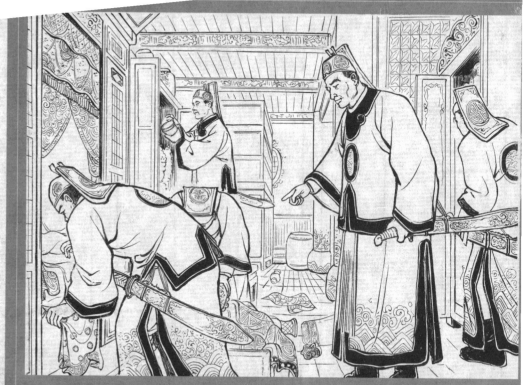

- 三七 校尉們當即四下散開，翻箱倒篋，到處搜抄，甚至牀上牀下都要翻過，弄得裏外房間什物凌亂得不成樣子。

- 三八 搜查完了，可是沒有搜到玉杯。莫懷古又氣憤又奇怪，明明擺在書房櫥中，爲什麼沒有被搜出來，但心裏終究寬了不少。

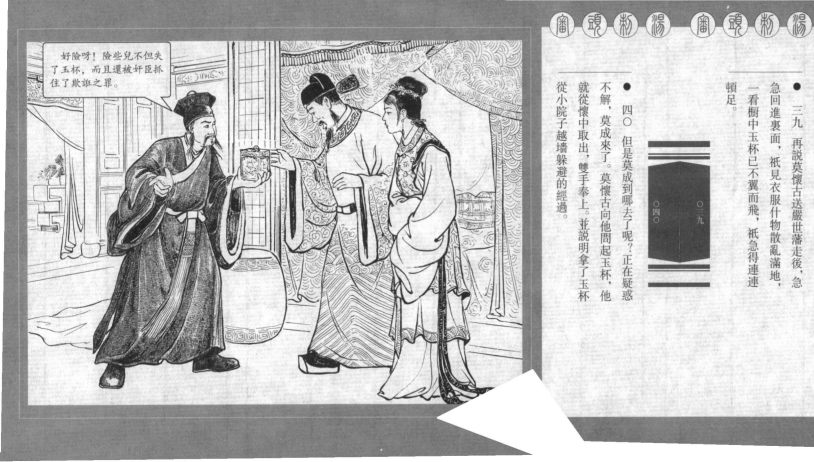
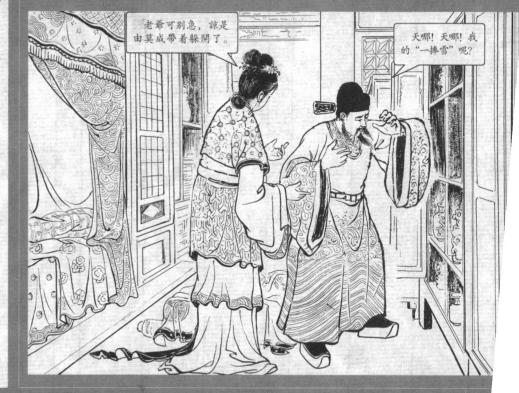

三九 再說莫懷古送嚴世藩走後，急急回進裏面，祇見衣服什物散亂滿地，一看櫥中玉杯已不翼而飛，祇急得連連頓足。

四〇 但是莫成到哪去了呢？正在疑惑不解，莫成來了。莫懷古向他問起玉杯，他就從懷中取出，雙手奉上，並說明拿了玉杯從小院子越牆躲避的經過。

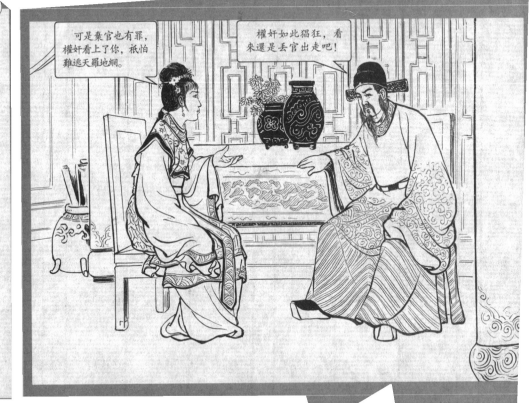

- 四一 莫懷古想：雖然今天保全了玉杯，可是嚴世藩臨走時丟下的話，也不是說着玩的，所以他動了棄官逃走的念頭。

- 四二 莫懷古越想越不對，顧不得棄官之罪，急急準備行裝，決定連夜出走。

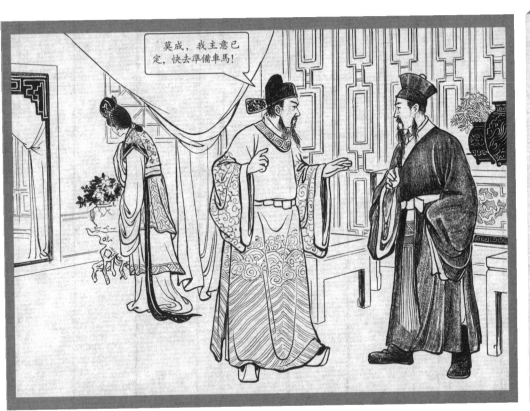

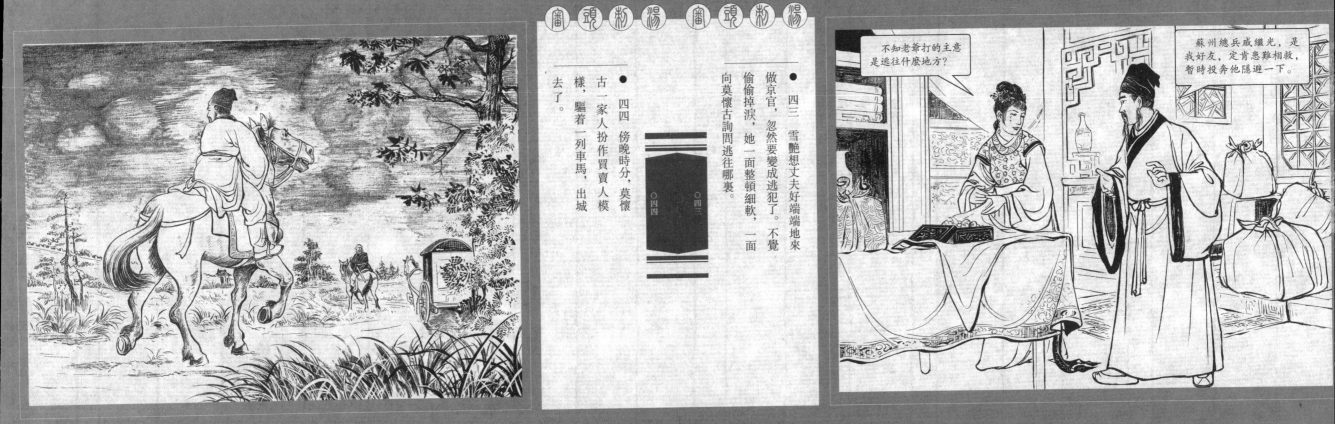

四三 雪艷想丈夫好端端地來做京官，忽然要變成逃犯了。不覺偷偷掉淚，她一面整頓細軟，一面向莫懷古詢問逃往哪裏。

四四 傍晚時分，莫懷古一家人扮作買賣人模樣，驅着一列車馬，出城去了。

不知老爺打的主意是逃往什麽地方？

蘇州總兵戚繼光，是我好友，定肯患難相救，暫時投奔他隱避一下。

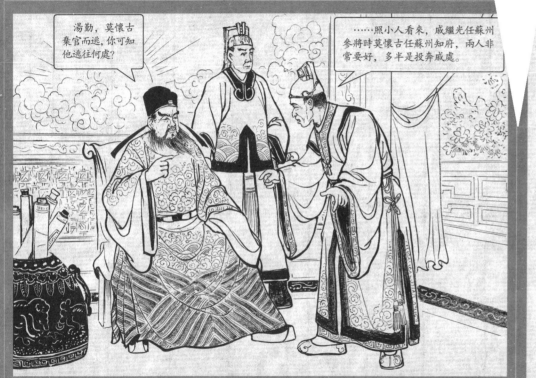

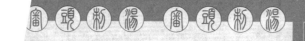

四五 第二天，嚴世藩得知莫懷古棄官而逃，心中大怒。即召張居正到來，叫他行文緝捕。

四六 嚴世藩送出張居正，又召湯勤來見。問他莫懷古下落。

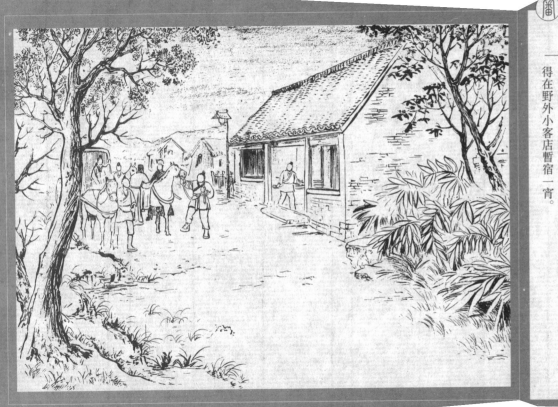

- 四七 嚴世藩一聽湯勤的話很有道理，即便備了文書，令府中校尉張龍、郭儀帶領兵丁前去追趕。

- 四八 莫懷古脫離京城後，祗揀小路望蘇州而行。路小崎嶇不平，走了兩天，實在困乏不堪，祗得在野外小客店暫宿一宵。

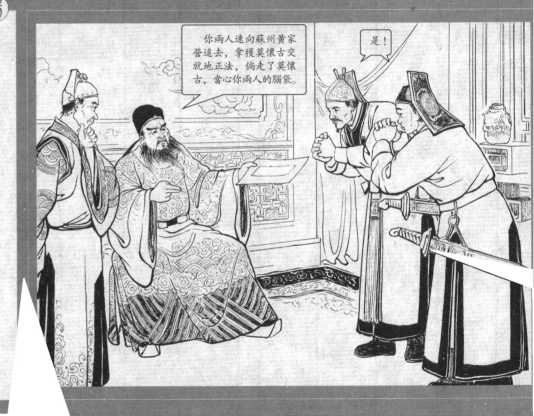

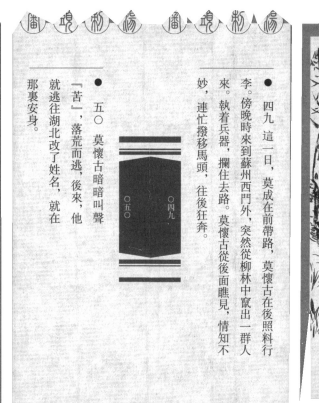
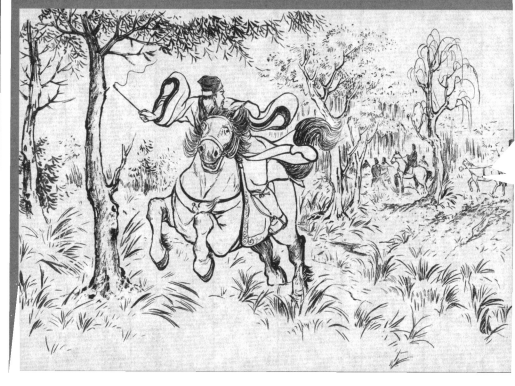

四九 這一日，莫成在前帶路，莫懷古在後照料行李。傍晚時來到蘇州西門外，突然從柳林中竄出一群人來，執着兵器，攔住去路。莫懷古從後面瞧見，情知不妙，連忙撥移馬頭，往後狂奔。

五〇 莫懷古暗暗叫聲「苦」，落荒而逃，後來，他就逃往湖北改了姓名，就在那裏安身。

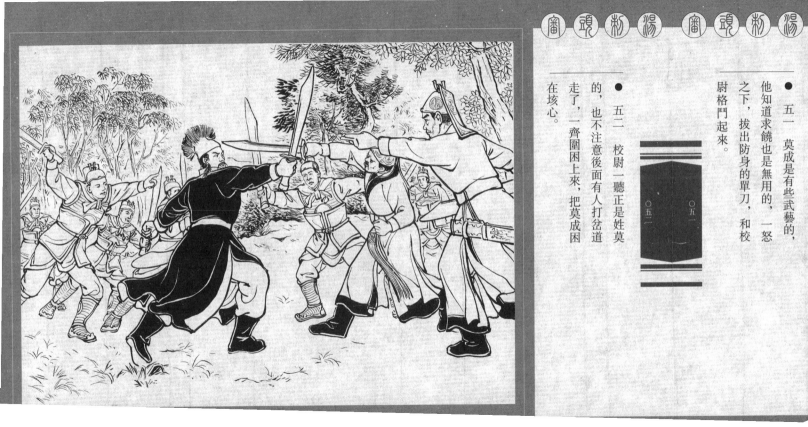

- 五一 莫成是有些武藝的,他知道求饒也是無用的,一怒之下,拔出防身的單刀,和校尉格鬥起來。

- 五二 校尉一聽正是姓莫的,也不注意後面有人打岔道走了,一齊圍困上來,把莫成困在垓心。

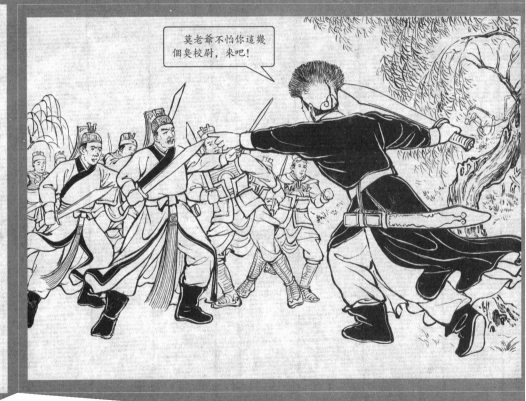

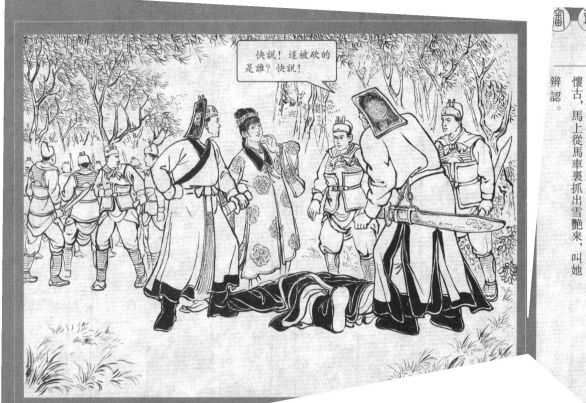

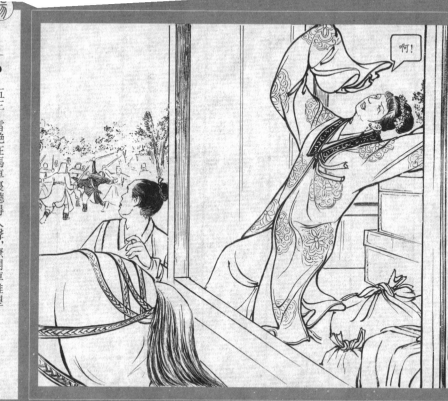

- 五三 雪艷在馬車裏聽得人聲，撩開車帷望出去，祇見莫成勇猛地在和校尉們交戰，可是不幸得很，莫成終究寡不敵衆，一個不小心，突然被砍倒，雪艷驚叫一聲，昏倒在車上。

- 五四 這時張、郭兩人知道莫懷古是文官，不會武藝，恐怕被殺的不是莫懷古，馬上從馬車裏抓出雪艷來，叫她辨認。

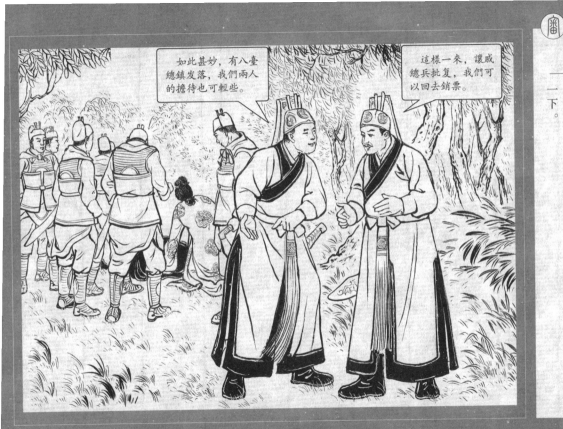

- 五五 雪艷偷眼四下一看，車仗馬夫沒有走个個，獨不見了丈夫，知已僥倖逃脫。便將錯就錯，認定被殺的是她的丈夫，就嚎啕大哭起來。她想這樣可使丈夫逃得安穩些。

- 五六 究竟被殺的是不是莫懷古，張龍還有些不放心。拉了郭義偷偷地商量一下，決定用個計謀，把捉獲的人，解往黃家營戚總兵處，讓戚總兵驗證一下。

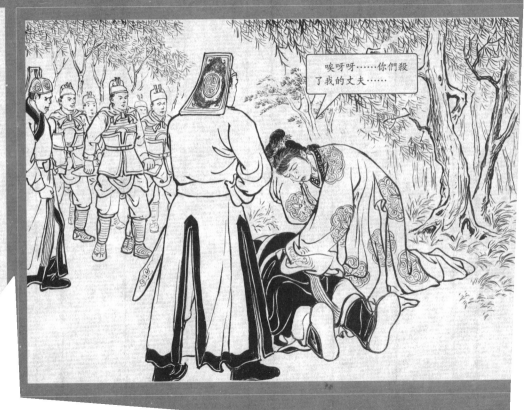

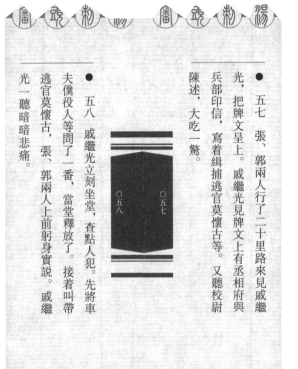

● 五七 张、郭两人行了二十里路来见戚继光，把牌文呈上。戚继光见牌文上有丞相府与兵部印信，写着缉捕逃官莫怀古等。又听校尉陈述，大吃一惊。

● 五八 戚继光立刻坐堂，查点人犯。先将车夫仆役人等问了一番，当堂释放了。接着叫带逃官莫怀古，张、郭两人上前躬身实说。戚继光一听暗暗悲痛。

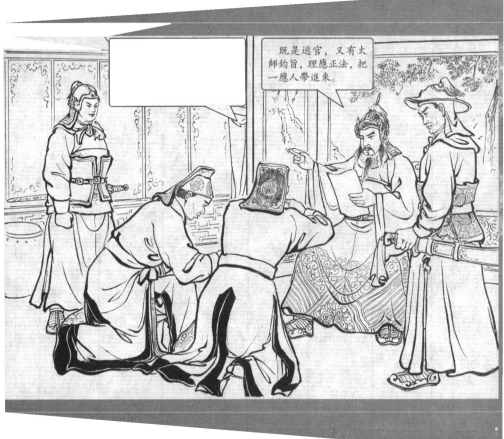

既是逃官，又有太师钧旨，理应正法，把一应人带进来。

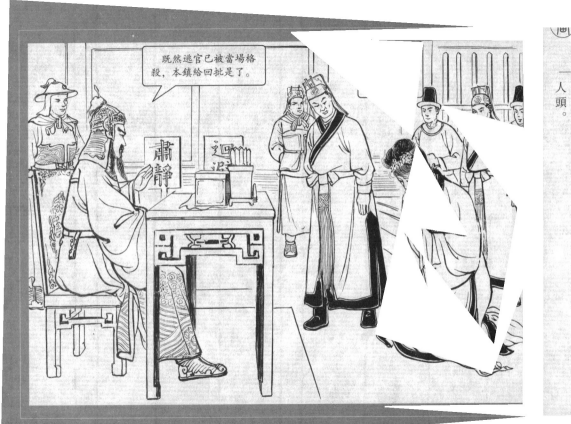

五九 這時莫成的首級已被用木桶盛好，張龍雙手捧上，戚繼光揭蓋一看，卻不是莫懷古的首級。他覺得其中必有蹊蹺，不禁沉吟起來。

六〇 雪艷看到這情形，深恐驗不準人頭，即在堂上哀哀啼哭起來。戚繼光聽了，知雪艷別有用意。便將錯就錯驗進了人頭。

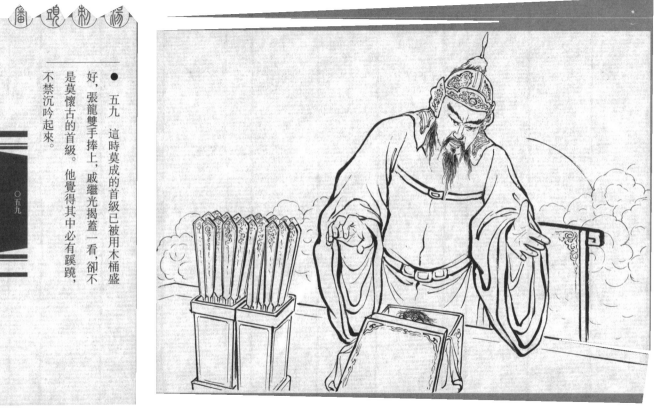

莫夫人，若不如此，莫兄早晚要給奸賊逮住，如今你也可放心了，在此安心居住，靜待報仇機會

- 六一 當下，戚繼光用硃筆在人頭上點了一點，把木桶貼了封條。當堂寫了回批，交與校尉。將這椿公案處斷完結。

- 六二 戚繼光收拾了一間靜室，撥兩個丫環服侍雪艷。他對前後經過詳細問明白以後，當夜着人把莫成屍身埋好。對雪艷勸慰一番。

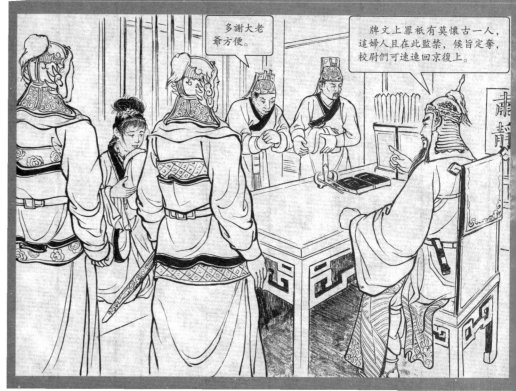

多謝大老爺方便。

牌文上罪祇有莫懷古一人，這婦人且在此監禁，候旨定奪，校尉們可速速回京復上。

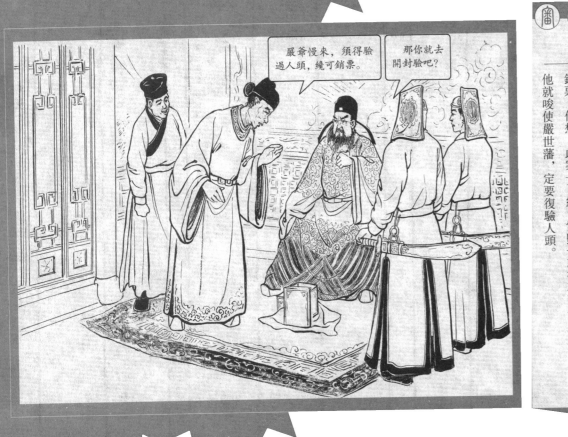

- 六三 再說張龍、郭義回到嚴府，向嚴世藩繳了回批。嚴世藩問起玉杯，卻仍無下落，心裏怏怏不樂。

- 六四 這時的湯勤靠獻媚嚴世藩，已得了個『經歷司』的官職，他見嚴世藩要給張、郭兩人銷票。他想：此案一了結，雪艷也就得不到手，他就唆使嚴世藩，定要復驗人頭。

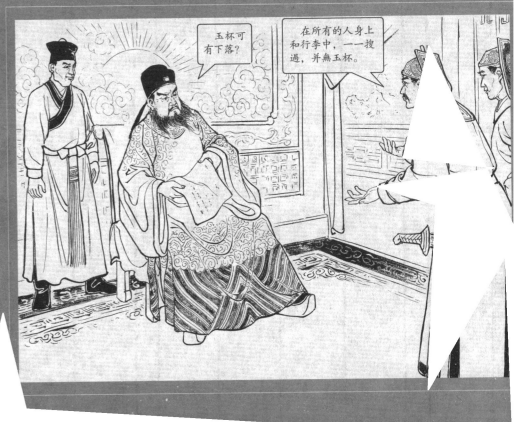

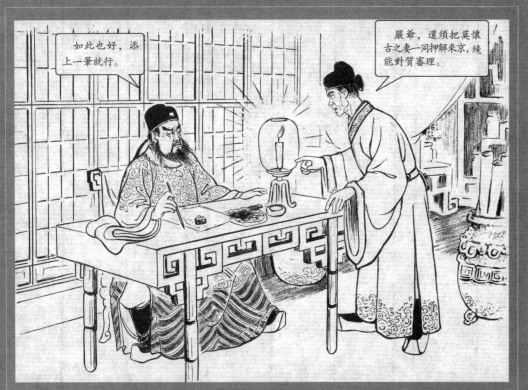

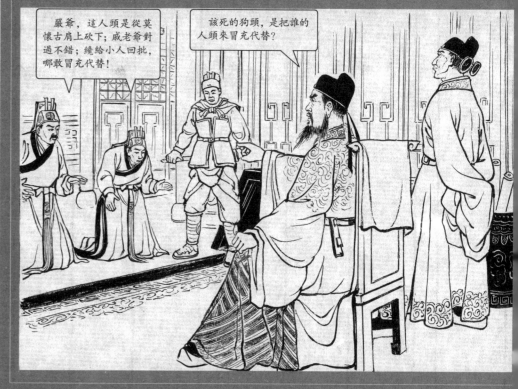

○六五 湯勤啓封一看，就說這人頭是假的，不是莫懷古。嚴世藩一聽不由大怒。

○六六 嚴世藩把張龍、郭義兩人收押起來，當夜寫奏本，準備明晨參奏戚繼光串通差官，私縱逃官，假頭冒充等罪。這當兒湯勤又從傍出了個主意。

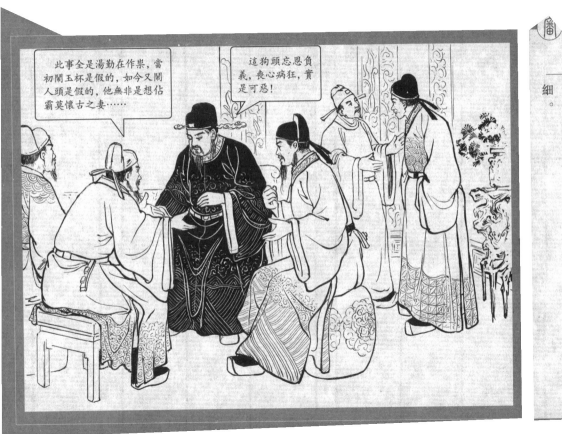

● 六七 第二天，嘉靖帝准了嚴世藩奏本，着廷尉提解戚繼光、雪艷來京，交錦衣衛正堂陸炳審理。這一來大臣們各自惶惶不安，因爲像戚繼光那樣忠心耿耿、戰功累累的功臣，竟也經不起嚴氏的奏本。

● 六八 陸炳領了聖旨，悶悶不樂回到府中。與幕僚們一說此事，知道了許多底細。

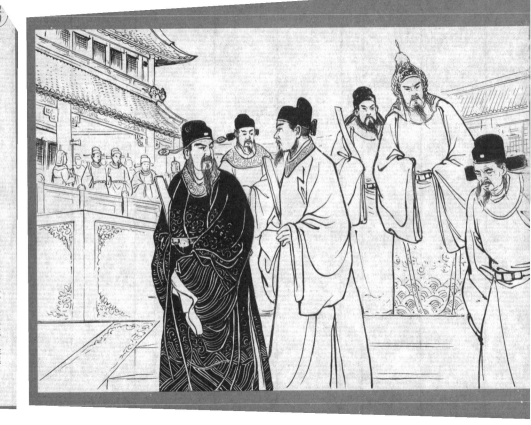

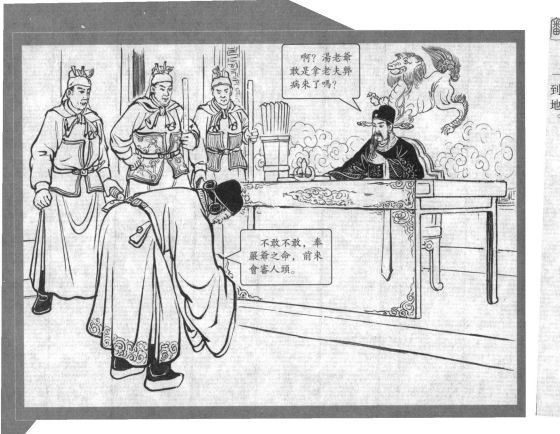

- 六九 不消幾天，戚繼光、雪艷被解到京中。陸炳升坐大堂，正欲提審人犯，忽報「經歷司」湯勤來訪。陸炳知道湯勤必是來替嚴府作耳目，倒要留心二二。

- 七〇 湯勤雖有嚴府靠山，覺得此處是朝廷法堂，也不敢亂來。他小心地跨上大堂，口稱「小官湯勤參見老大人」，躬身行禮，一揖到地。

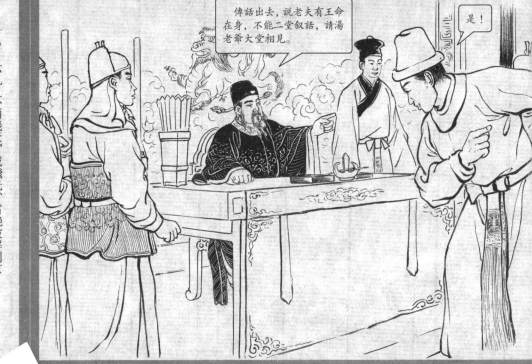

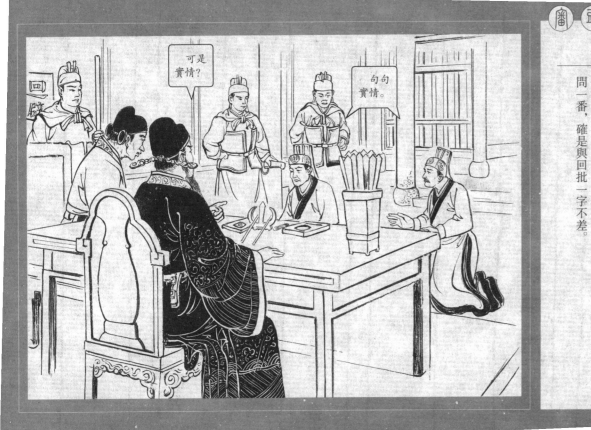

- 七一　陸炳有意戲耍湯勤，請他上座；他倒也乖巧，連稱「朝廷法堂，哪敢坐」。陸炳哈哈一笑，賜了他一個傍座。

- 七二　陸炳傳下令去，帶張龍、郭義上堂。對張、郭兩人審問一番，確是與回批一字不差。

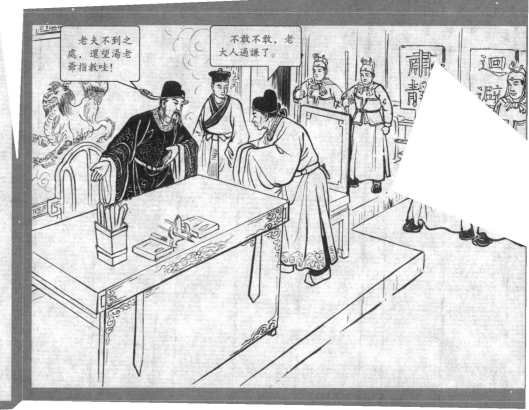

●七三　審過張、郭兩人，又叫帶雪艷上來。陸炳斜眼留意湯勤，果見他一對賊眼祇盯住雪艷，目不轉睛地看她上來，看她跪下……

●七四　雪艷將行至蘇州西門外，丈夫圖逃被殺等等說了一遍，與張、郭兩人的口供一般無二。陸炳叫她下去，傳戚繼光上堂。

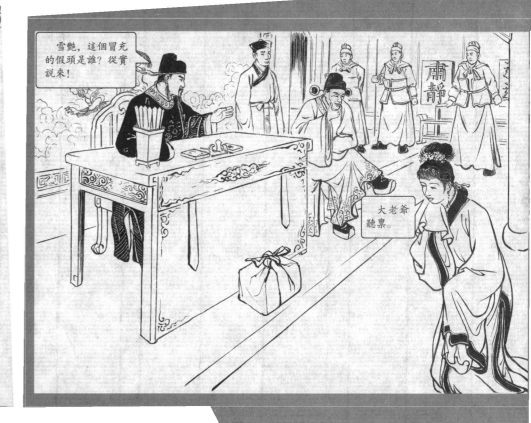

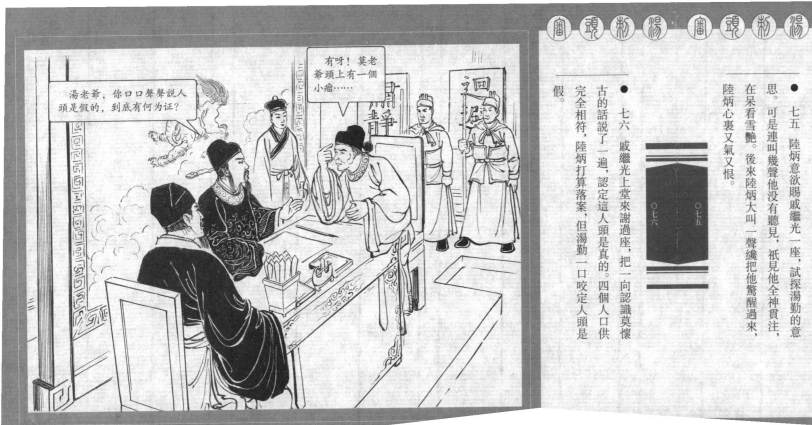

- 七五 陸炳意欲賜戚繼光一座，試探湯勤的意思。可是連叫幾聲他沒有聽見，祇見他全神貫注，在呆看雪艷。後來陸炳大叫一聲纔把他驚醒過來，陸炳心裏又氣又恨。

- 七六 戚繼光上堂來謝過座，把一向認識莫懷古的話說了一遍，認定這人頭是真的。四個人口供完全相符，陸炳打算落案，但湯勤一口咬定人頭是假。

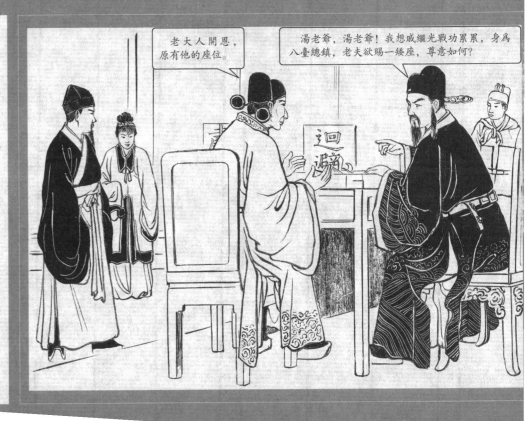

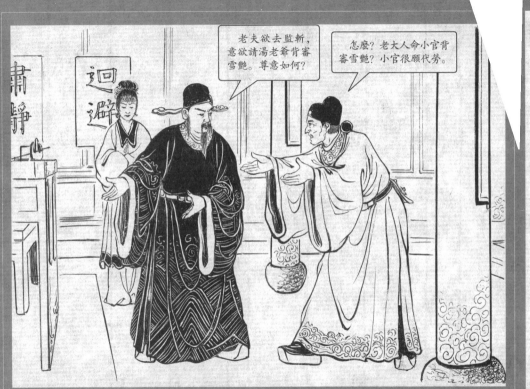

● 七七 陸炳正要喚湯勤說清楚人頭的真假，忽報『聖旨到』！於是眾人迴避，陸炳跪下接旨。

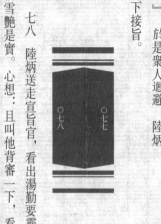

● 七八 陸炳送走宣旨官，看出湯勤要霸佔雪艷是實。心想：且叫他背審一下，看是如何。於是請出湯勤，叫他背審雪艷，湯勤一聽喜出望外。

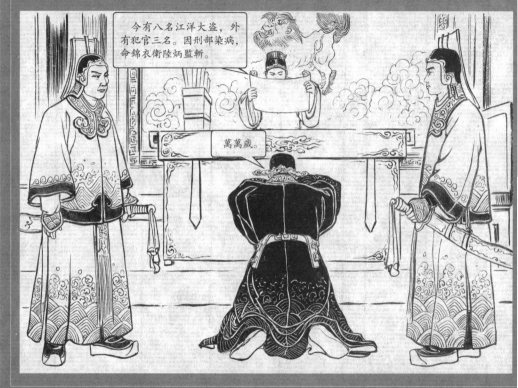

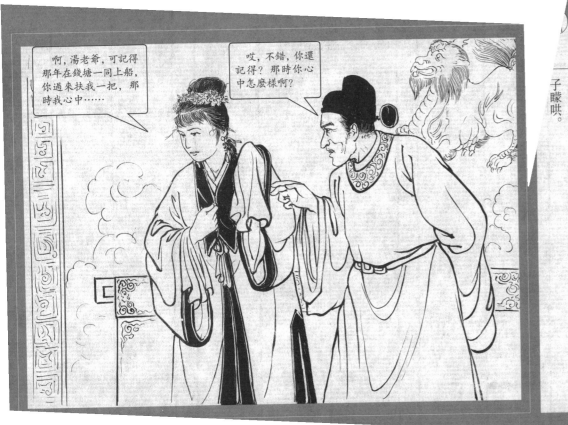

- 七九 湯勤先不問人頭，叫雪艷猜他的心事，若是猜着了，他說人頭是假也是真，若是猜不着呢，人頭是真也是假，管叫一輩子也不能落案。他祇叫雪艷快猜。

- 八〇 雪艷早已知道了湯勤是個狼心狗肺的家伙，恨不得一口咬死他，但是一想到爲了要報仇雪恨。便忍着氣且把這賊子矇哄。

● 八一 這時的湯勤祇覺得渾身有癢沒處抓，他沒想到過去的雪艷一向對他冷冰冰，不料今天竟這般溫和起來。他正想雙手去挽雪艷，忽聞外面傳來衙役的喝道之聲，又連忙縮住，故作正經。

● 八二 陸炳回來了，湯勤就裝作正經，上前招呼，口稱『老大人辛苦了。』可是儘管他裝得怎樣好，他的慌張神色，已經給陸炳看出來了。

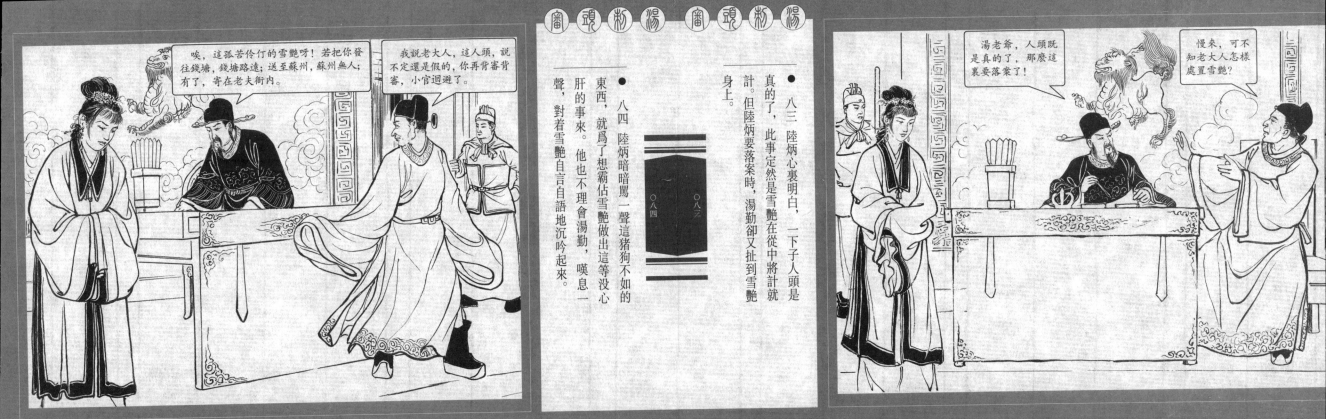

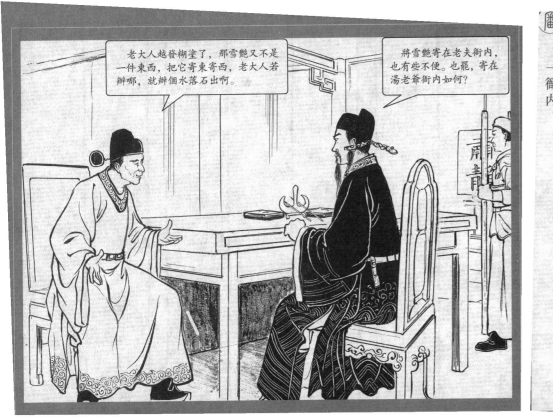

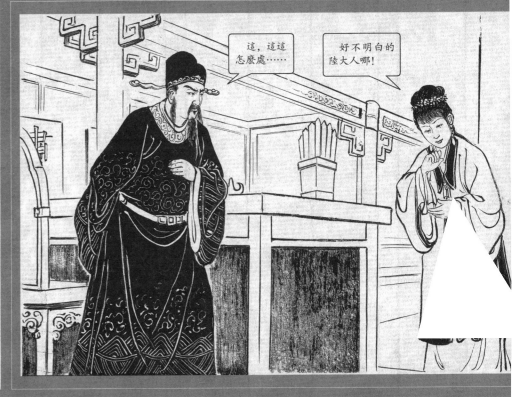

● 八五　陸炳真的為難起來，如今若不把雪艷斷給他，看來難以落案。若斷與此賊，別說滿朝文武要唾罵，就連本堂差役也要不平。正在為難，忽聞雪艷啼哭一聲，在埋怨他好不明白。

● 八六　陸炳一聽雪艷這話，明白了她的意思。他想：我何不暫時裝作糊塗。便請出湯勤，要把雪艷寄在湯勤衙內。

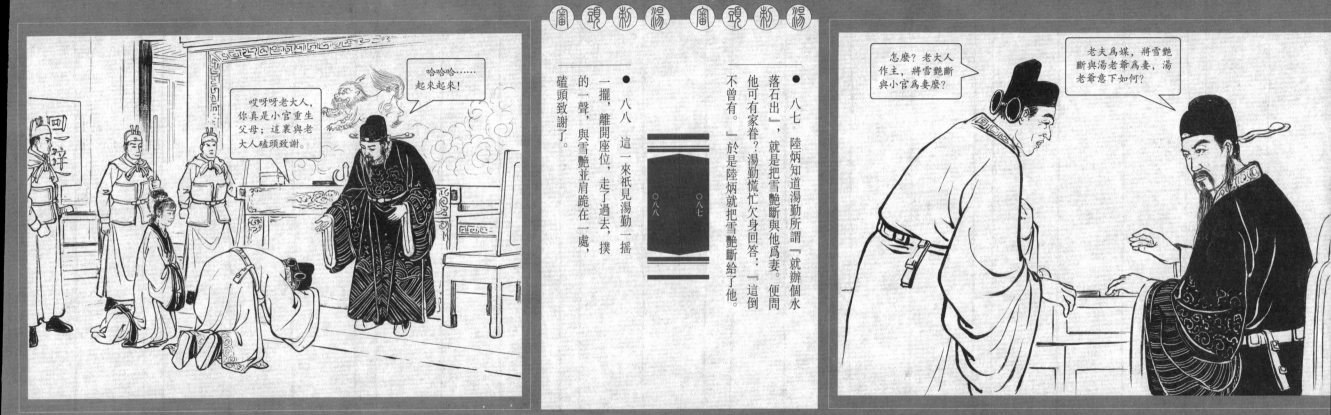

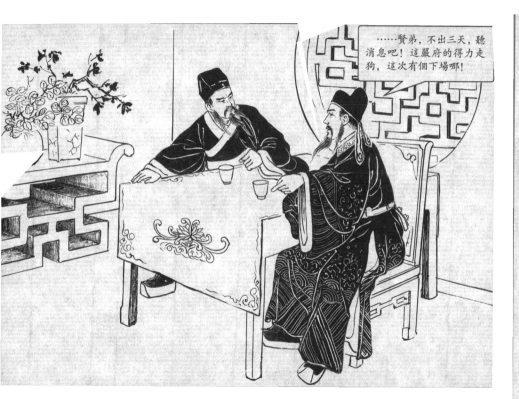

● 八九 現在是湯勤要陸炳這樣落案：：張、郭兩人銷票無事；戚夫人官復原職。並且嚴府降罪由他擔待。陸炳馬上寫了文書請湯勤畫押。真假人頭案就此審理完結。

● 九〇 陸炳退了大堂，回進二堂，馬上請來戚繼光。先向他賀喜官復原職，接着將如何落案等等説了一遍。

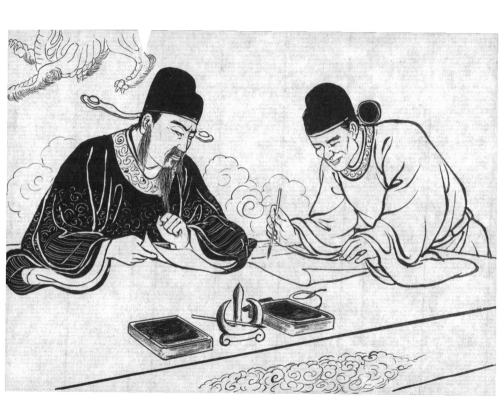

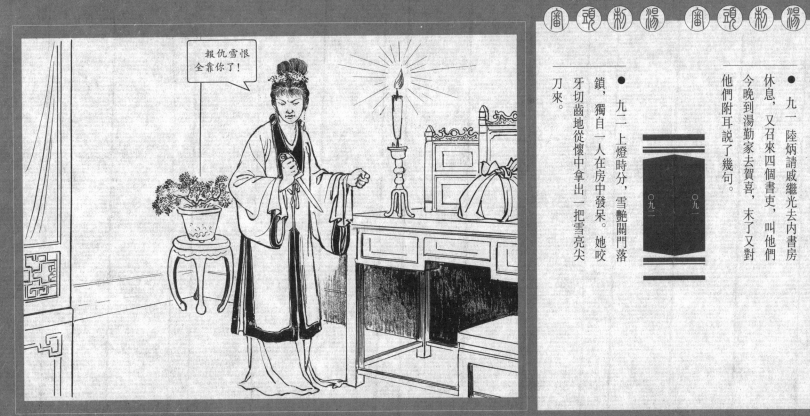
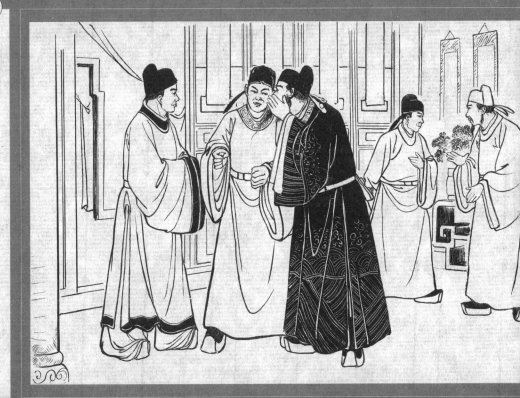

- 九一 陸炳請戚繼光去內書房休息，又召來四個書吏，叫他們今晚到湯勤家去賀喜，末了又對他們附耳說了幾句。
- 九二 上燈時分，雪艷關門落鎖，獨自一人在房中發呆。她咬牙切齒地從懷中拿出一把雪亮尖刀來。

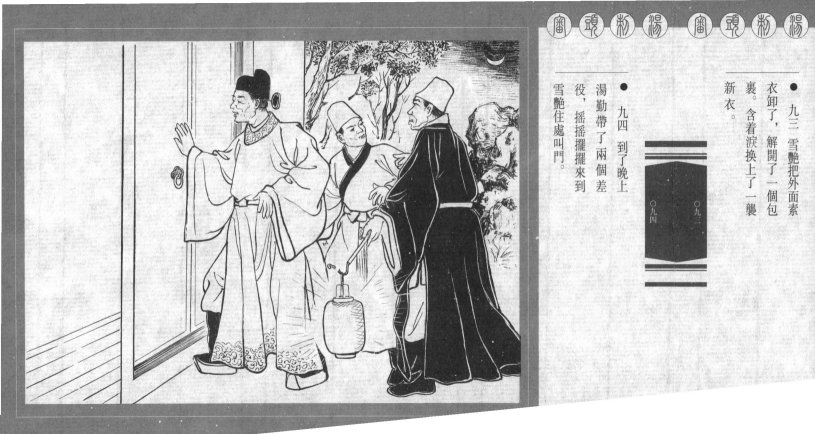
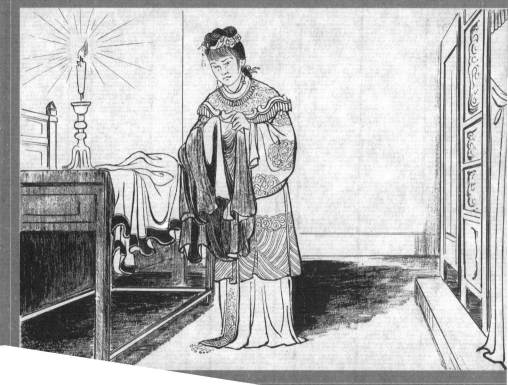

湯頭新圖 湯頭新圖

- 九三 雪艷把外面素衣卸了，解開了一個包裹。含着淚換上了一襲新衣。

- 九四 到了晚上湯勤帶了兩個差役，搖搖擺擺來到雪艷住處叫門。

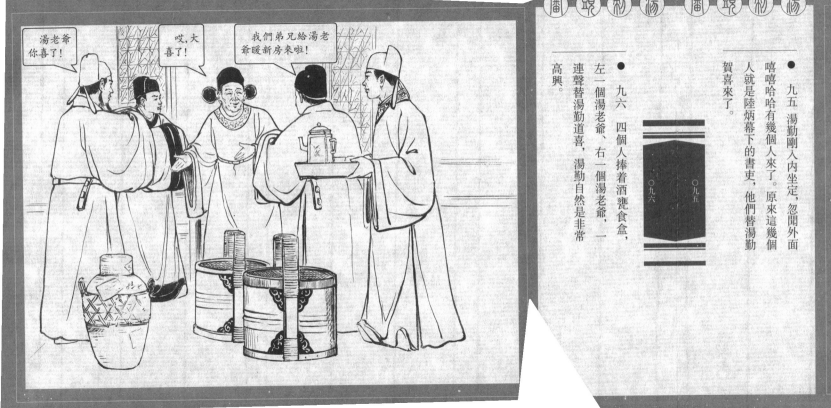
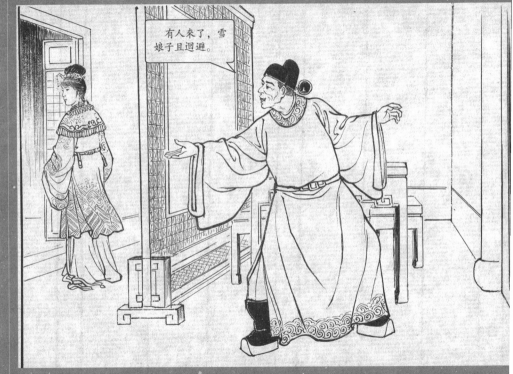

湯頭粉湯頭粉湯

○九五 湯勤剛入內坐定，忽聞外面嘻嘻哈哈有幾個人來了。原來這幾人就是陸炳幕下的書吏，他們替湯勤賀喜來了。

○九六 四個人捧着酒甕食盒，左一個湯老爺、右一個湯老爺，連聲替湯勤道喜，湯勤自然是非常高興。

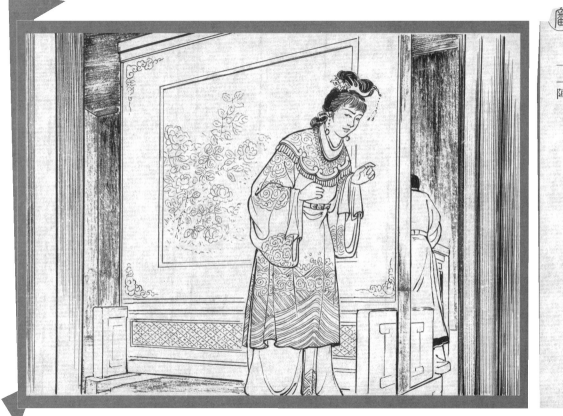

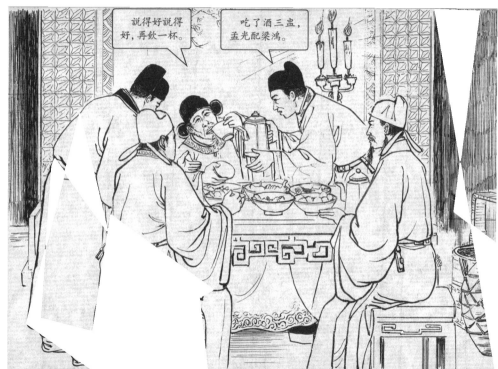

● 九七 擺開酒菜吃喜酒了,開頭是每個人各敬三杯,他們都有一句好話,什麼「吃了頭杯酒,夫妻到白頭」、「吃了酒二杯,夫妻永和美」。這樣,湯勤先自十二大杯灌下去了。

● 九八 雪艷在屏風後聽清楚這些人的來歷,因為他們在言語中有陸大人叫代為道喜等等,她心裏明白,這是陸大人派人來助她一陣。

- 九九 喜酒吃得越來越高興，接下來就是「喝個長流水」，大家都用壺不用杯了，於是湯勤大醉。其中有一個書吏朝裏面招呼了一聲，四個人一齊走了。

- 一〇〇 雪艷出來先關了門，回身進內，祇見湯勤已醉得口流涎沫，歪倒在一旁，嘴裏還糊裏糊塗說着話。

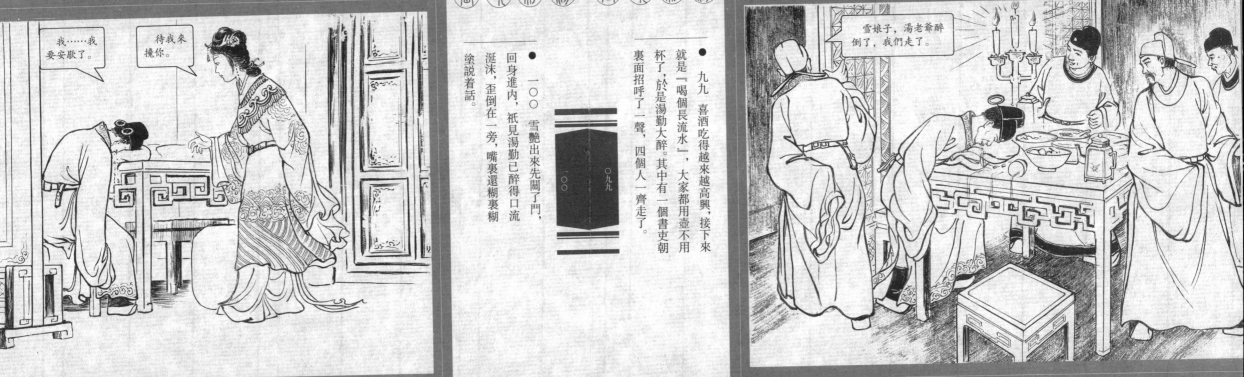

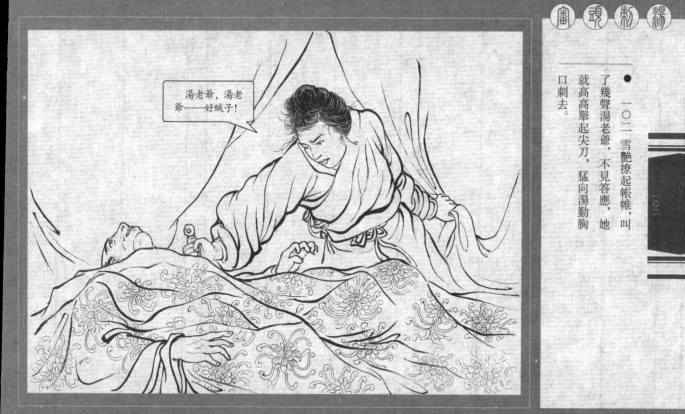

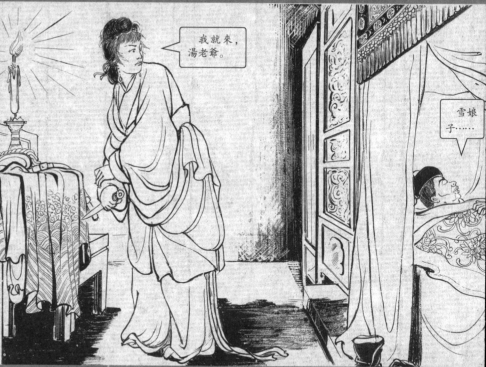

- 一○一 雪艷把湯勤扶到牀上，讓他睡穩，然後轉身來對着鏡子卸去新裝。這時湯勤又在牀上叫了。

- 一○二 雪艷撩起帳帷，叫了幾聲湯老爺，不見答應，她就高高舉起尖刀，猛向湯勤胸口刺去。

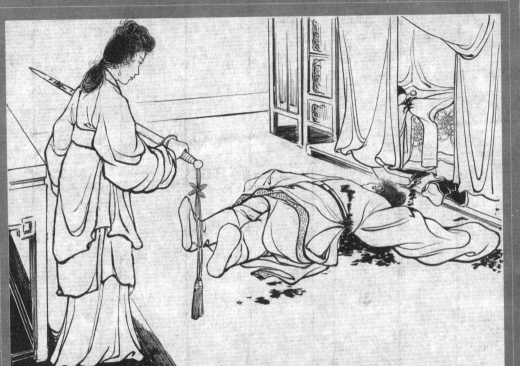 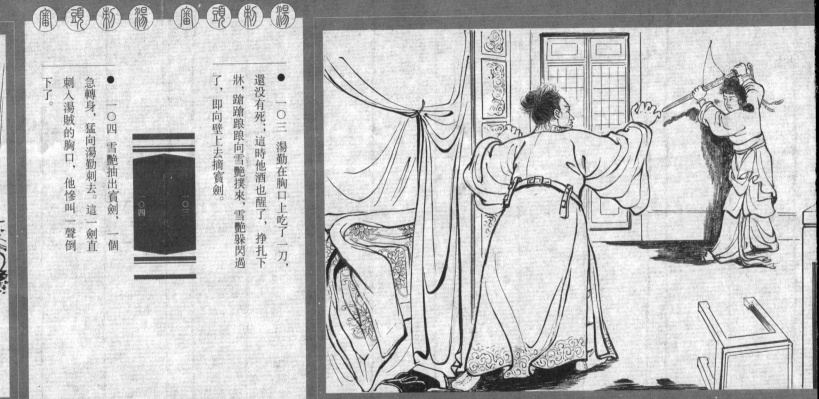

● 一〇三 湯勤在胸口上吃了一刀,還沒有死;這時他酒也醒了,挣扎下牀,蹌蹌踉踉向雪艷撲來,雪艷躲閃過了,即向壁上去摘寶劍。

● 一〇四 雪艷抽出寶劍,一個急轉身,猛向湯勤刺去。這一劍直刺入湯賊的胸口,他惨叫一聲倒下了。

馬以䍘

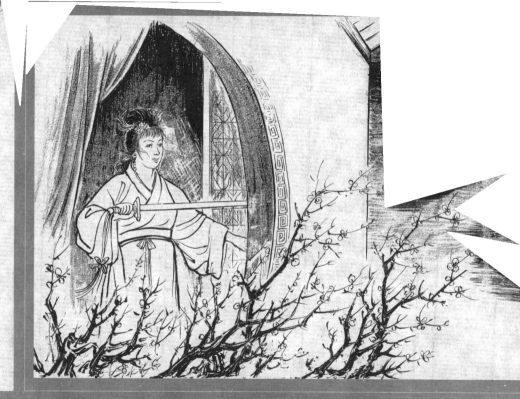

● 一○五 在殺死湯賊以後，爲了避免連累陸大人，雪艷站在門口一株梅花跟前自刎了。

馬以䍘，祖籍江蘇鹽城，生於一九一四年十月。一九七六年六月二十六日因病逝於江蘇常州，終年六十三歲。

馬以䍘自幼喜愛美術繪畫，但因家庭貧窮無法實現願望。在他二十四歲那年終於有了機會，來到兒時好友、後爲著名連環畫家趙宏本那裏學習繪畫。二十七歲後開始爲書商進行連環畫創作。一九五○年在華東新華書店上海分店繪畫，一九五二年合併到新美術出版社畫連環畫，後又併入上海人民美術出版社爲連環畫創作人員。

馬以䍘創作的連環畫作品多爲廣大人民群衆喜愛的傳統故事，深刻反映了勞動人民的喜怒哀樂，愛憎分明。在人物塑造、布景構圖方面他一絲不苟，嚴謹細密。在創作上他刻意認真，精益求精，使得畫面人物栩栩如生，背景描繪恰如其分，相得益彰。

《審頭刺湯》是馬以䍘在一九五六年創作出版的作品，該作品也是他的代表作品，在傳統連環畫中頗具自己的風格，尤其是反面人物湯勤的刻畫，從人物形象

审头刺汤

责任编辑 庞先健
装帧设计 张璎
撰　　文 沈鸿鑫
技术编辑 殷小雷

马以瑗

画家介绍

马以瑗主要作品（沪版）

《人民的血》（合作）新美术出版社一九五二年十一月版
《爱祖国的孩子》（合作）华东人民出版社一九五〇年三月版
《我和妹妹》上海人民美术出版社一九五七年十月版
《神仙山》上海人民美术出版社一九五七年一月版
《审头刺汤》上海人民美术出版社一九五六年九月版
《关羽之死》（合作）新艺术出版社一九五六年三月版
《蟋蟀》新美术出版社一九五五年七月版
《范进中举》（合作）新美术出版社一九五五年二月版
《北斗星星闪金光》（合作）美术读物出版社一九五四年十月版
《老三打井》（合作）新美术出版社一九五四年七月版
《失街亭》（合作）新美术出版社一九五四年五月版
《黄泥岗》（合作）新美术出版社一九五三年十月版

到动态、表情，把汤勤忘恩负义之小人的本性刻画得入木三分，使人能对这个人物恨之入骨，同时也对莫怀古寄以无限的同情，更对女主人公雪艳敬佩万分。本书的故事与绘画达到了完美的统一。使读者阅后还有无回味，也因此成为连环画收藏者的珍贵藏品之一。